LE GUIDE
DE CEUX
QUI VEULENT BÂTIR.

LE GUIDE
DE CEUX
QUI VEULENT BÂTIR;

Ouvrage dans lequel on donne les renseignemens nécessaires pour se conduire lors de la construction, & prévenir les fraudes qui peuvent s'y glisser.

DÉDIÉ AU ROI.

Par LE CAMUS DE MÉZIERES, Architecte.

TOME PREMIER.

Si quid novisti rectius istis,
Candidus imperti; si non, his utere mecum. HOR. Ep. VI, liv. 1.

A PARIS,

Chez {
L'AUTEUR, rue du Foin Saint Jacques, au Collège de Maître-Gervais.
BENOIT MORIN, Libraire, rue St. Jaques à la Vérité.
A. JOMBERT jeune, la quatrieme maison à droite en entrant par le Pont-neuf, n°. 116.
}

M. DCC. LXXXVI.
Avec Approbation, et Privilege du Roi.

AU ROI.

SIRE,

Votre Regne est celui de la Bienfaisance ; comme *Auguste*, Vous annoncez les beaux jours de l'Age d'Or. Quel présage heureux, SIRE, lorsque, dans le cours d'une guerre

EPITRE.

dispendieuse, VOTRE MAJESTÉ sait se passer d'impôt, lorsqu'elle conçoit le noble projet de soulager le malheureux, & d'établir sur des bases invariables le bonheur de ses Peuples!

Le Génie du Prince anime la Nation; votre cœur s'ouvre avec transport aux cris des malheureux: c'est vous, SIRE, qui le premier donnez les grands moyens, qui présidez à l'harmonie des sublimes opérations qui émanent de votre Conseil. Les sentimens de VOTRE MAJESTÉ guident le zele François: on voit se former des établissemens qui caractérisent le Patriotisme & l'amour du bien public. Le Citoyen s'en occupe, le simple Particulier forme des vœux pour y concourir. Tels que les anciens Romains,

EPITRE.

bientôt le seul nom de Patrie nous inspirera; il regne sur mes sens : j'ose vous présenter, SIRE, l'Ouvrage qu'il m'a fait entreprendre; daignez en être le protecteur.

Je suis avec le plus profond respect,

DE VOTRE MAJESTÉ,

Le très-humble, très-obéissant
& très-fidele Sujet,
LE CAMUS DE MÉZIERES.

AVERTISSEMENT.

L'ACCUEIL favorable que le Public a fait à la premiere édition de l'Ouvrage que je préſente, mérite de ma part la plus ſincere reconnoiſſance. Animé par ce motif, & ne voulant pas abuſer du titre pompeux de *nouvelle édition*, revue, corrigée & conſidérablement augmentée, je me ſuis fait un devoir ſévere, ſcrupuleux même, de ne rien changer à l'enſemble de mon premier Ouvrage. Des raiſons légitimes ſembloient cependant m'engager à faire une refonte du tout. D'une part, il n'y avoit pas ſix mois qu'il avoit été mis au jour, lorſque Sa Majeſté jugea convenable d'augmenter les droits impoſés ſur les matériaux concernant le bâtiment; d'un autre côté, ayant travaillé à un troiſieme volume, pour compléter l'Ouvrage, il ne m'étoit pas difficile ſans doute de fondre le tout enſemble, & par-là annuler les deux premiers. Ces moyens réunis, ne ſemblois-je pas autoriſé à former trois volumes entiérement différens des premiers, tant par la nouvelle diſtribution que par les nouvelles matieres que je pouvois employer;

mais l'Ouvrage en auroit-il valu beaucoup mieux ? Je ne le crois point. D'ailleurs le pouvois-je en galant homme ? Non assurément. L'intérêt public est trop précieux pour ne le pas respecter : aussi ces raisons m'ont-elles servies de guide.

Sur le premier article concernant les impôts, j'y avois remédié en donnant un Supplément qu'on pouvoit acheter séparément, pour se mettre au courant exact des prix.

Quant à la seconde difficulté, elle me semble toute levée, en donnant mon troisieme volume distinct & séparé.

Par ce moyen bien simple, la premiere & la seconde édition ne feront qu'une ; & les premiers acquéreurs seront partagés comme les seconds, en achetant toutefois & le Supplément & le troisieme volume. On les vendra séparément à ceux qui en voudront faire acquisition.

Ce moyen met tout le monde à son aise, & je n'ai rien à me reprocher.

J'ose aussi assurer que, si par la suite il y avoit quelque nouvelle révolution, je ferai enforte d'y remédier par le même procédé. On peut donc acheter sans crainte les deux

AVERTISSEMENT.

premiers volumes, en attendant le dernier, puifque ce dernier fera délivré féparément.

Les matieres qu'il renfermera me paroiffent auffi intéreffantes qu'utiles. En effet ce n'eft pas affez de bâtir; il faut meubler fon appartement. Il eft néceffaire de connoître cette partie; j'en donnerai tous les détails, comme j'ai fait pour l'article du bâtiment; genre, efpece & prix y feront diftingués de façon qu'on fera en état de conduire fon Tapiffier, & même d'en régler les mémoires avec la plus grande exactitude & vérité.

Il y a plus, comme depuis un temps on décore une partie des appartemens avec des papiers, j'ai penfé qu'on pourroit être curieux des prix & des détails de ces objets qui deviennent de plus en plus intéreffans par la quantité qu'on en emploie. Le décore en eft charmant, femblable à une rofe, il en a toute la fraîcheur; peut-être auffi pouvons-nous ajouter qu'il n'eft pas de plus longue durée. Mais il faut jouir à moins de frais poffibles, & le moyen de cette nouvelle invention eft excellent pour ceux qui penfent ainfi. Quoi qu'il en foit, avouons

avec ingénuité, que dans nos diſtributions il y a nombre d'endroits qu'on feroit embarraſſé de décorer avec autant de légéreté, de propreté & d'agrément qu'on peut aujourd'hui les arranger par le ſecours de cette nouvelle découverte. Dès-lors c'eſt une branche dont j'aurois tort de ne pas parler.

Je n'avois rien dit, dans mes deux premiers volumes, de la partie des glacieres; on m'en a fait des reproches, & j'ai tâché d'y ſuppléer.

On m'a demandé auſſi un petit extrait de la Coutume ſur les loix des bâtimens; je ferai de mon mieux pour y remplir.

Pluſieurs autres petits détails, tels que les pompes en cuivre & en bois, ſont dans le même cas; nous tâcherons d'y répondre. Mes vœux ſont d'être utile aux citoyens honnêtes, je m'eſtimerai heureux toutes les fois que je pourrai le leur prouver par le fait.

CATALOGUE
DES OUVRAGES
De M. LE CAMUS DE MÉZIERES. 1786.

Le Génie d'Architecture, ou l'analogie de cet Art, avec nos sensations, vol. in-8°. 3 liv. 10 s.

Le Guide de ceux qui veulent bâtir; Ouvrage dans lequel on donne les renseignemens nécessaires pour se conduire lors de la construction, & prévenir les fraudes qui peuvent s'y commettre, 2 vol. in-8°. br. 7 liv.

On en donnera un troisieme & dernier volume dans le cours de l'année, in-8°. 3 liv. 10 s.

Le Supplément au Guide de ceux qui veulent bâtir, broch. in-8°. nécessaire pour completter les deux premiers volumes du Guide, &c. 12 s.

Le Traité de la force des Bois, Ouvrage essentiel, qui donne les moyens de procurer plus de solidité aux édifices, de connoître la bonne & mauvaise qualité des Bois, de calculer leur force, & de ménager près de moitié sur ceux qu'on emploie ordinairement. Il enseigne aussi la maniere la plus avantageuse d'exploiter les Forêts, d'en faire l'estimation sur pied, &c. vol. in-8°. 5 liv.

Plans, Dessins, Détails & Devis de construction de la nouvelle Halle aux grains de Paris, grand in-fol. qui paroîtra cette année. 30 liv.

Description de Chantilly, appartenant à M. le Prince de Condé, vol. in-8°. 2 liv. 8 f.

Lettre sur la maniere de rendre incombustible toute Salle de Spectacle, broch. in 8°. 10 f.

Lettre sur la couverture de l'intérieur de la nouvelle Halle, avec plan, broch. in-8°. 15 f.

Lettre sur les Fours & la Cuisson des Tuiles & Briques, broch. in-8°. 8 f.

Deux différentes Lettres sur la force des Bois, in-8°. 12 f.

Lettre contenant un projet pour le chef-lieu de l'Université, avec plan général, in 8°. 12 f.

Aabba, ou le Triomphe de l'innocence, Roman Grec, 1 vol. in-8°. broché. 1 liv. 16 f.

Mes Délassemens, 1 vol. in-8°. broché. 1 liv. 16 f.

L'Esprit des Almanachs, ou Extrait de plus de deux cents, 2 vol. grand in-12. 4 liv. 10 f.

PRÉFACE.

La manie de la plupart des hommes est de bâtir, il en est peu qui n'alterent leur fortune en bâtissant. Quelle en est la raison ? Comme *Architecte*, j'ai cherché à la pénétrer, à la développer; comme Citoyen, j'en fais part au Public, & c'est sous les auspices de Louis le Bienfaisant que je la mets au jour. Si les vues patriotiques doivent être acuceillies, je mérite quelques égards. Mon unique but est d'être utile, & de remettre l'ordre dans la Bâtisse qui est une branche de commerce dans laquelle il regne beaucoup d'abus. Qu'on ne croie pas que ce soit une basse jalousie qui conduit ma plume; je ne prétends nuire à personne, mon aveu est des

www.ingramcontent.com/pod-product-compliance
Lightning Source LLC
Chambersburg PA
CBHW070958240526
45469CB00016B/1935